王光祈著

翻譯琴譜之研究

中華書局印行

翻譯琴譜之研究

王光祈

(一)導言

余作此文,係由於下列兩種原因:

第一,余既主張"音樂作品"是含有"民族性"的,非如其他學術可以盡量採自西洋,必須吾人自行創造。但創造一事,一方固有待於天才,他方亦有賴於研究。研究之材料,當然不必限於中國;惟欲創造"國

樂,”則中國固有材料,却萬不能加以忽視。在吾國音樂文獻中,以崑曲曲譜,七絃琴譜,爲獨多。余前作“譯譜之研究”一文,對於崑曲曲譜之翻譯方法,既已討論;兹特再將翻譯琴譜一事,加以研究,以供國內學者參考。

第二,吾國自“胡樂”侵入以後,“音樂文化”衰而且亂。惟七絃琴譜,尚保有古樂面目,尚具有“音樂邏輯。”不過指法繁難,彈奏不易,以致今日琴壇大有“廣陵散從兹絕矣”之歎。其實吾人若一詳査琴譜指法符號,僅有一百餘種而已,尚不及西洋提琴指法十分之一。譬如捷克斯拉夫著名提琴敎授 Sevcik 所編“提琴之弓弦用法”Schule der Bogentechnik 一書,卽已具有指法四千種左右。只因西洋樂譜精善完備之故,指法雖多,不足爲患;而吾國琴譜則以寫法不良之故,以致除少數琴師外,無人敢於問津。卽在此少數琴師中,對於一種指法,亦復往往解釋互異,意義多不確定。因此之故,吾人對於琴譜符號,實有加以根本整理之必要。

至於本文關於一切符號之解釋,係以琴學入門(

張鶴撰,成於同治三年;中華圖書館近有石印本。）天
聞閣琴譜集成（唐彝銘撰,光緒二年成都葉氏刊本。
）兩書爲根據。其法係先審閱兩書卷首所載"指訣
解釋;"然後再驗以譜中符號,是否果與此種解釋相
合;如有疑義,則再參考國內外各種書籍。（國內最新
著作如張友鶴君之學琴淺說,國外有名著作如法人
Courant 之 Essai historique sur la musique classique des chinois,
皆有所採擇。）其間往往因爲一個符號疑而不決之
故,冥思至於數日之久,以求適當解決。又各種指法之
中,如與西洋通行指法有相似者,則直用西洋符號。如
西洋方面並無此種指法,則由余自行創製符號,往往
更改至於數次之多,務求明瞭醒眼。因之,此項研究費
時幾達兩月,始有本文這點成績。在西洋"音樂學者"
中,本有以終身研究古代樂譜符號爲其專業者,有如
吾國之"金石家"然。（譬如柏林大學敎授兼國立
圖書館音樂部部長 Wolf 氏,即係此道專家。因有彼之
研究,於是歐洲第十六世以前之音樂,完全另換一副
新面目。）現在余以兩月草成此文,可謂爲時甚短,未
嘗浪費光陰。但在此留學期間,飽受經濟壓迫與功課

逼促之際,而有閒心爲此,亦殊不易。倘國內同志對於
余之此項工作,能加以糾正補充,並多多從事翻譯,以
促進"國樂"之成立,則余將引爲萬分榮幸矣!

(二)定絃

琴上共有七絃。接近琴邊徽位者爲第一絃,接近奏
者胸前者爲第七絃。其式如下:

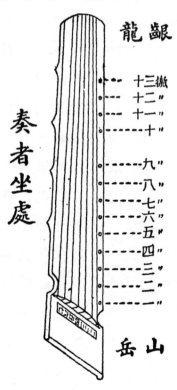

第六第七兩絃之音,恰比第一第二兩絃之音,高一個 " 音級 " Octave。但定絃之法,各家學說不同.依照宋姜夔（白石）元趙孟頫（子昂）清張鶴（靜薌）所述,則有如下式:（按表中 c d e………等等字母,係德國音名,其解釋詳見下面第(三)徽位篇內.至於 ut re mi sol la,則係法國音階名稱,卽吾國簡譜所謂 1 2 3 5 6,是也。）

(甲)黃鐘均（ 表中符號⌒,係表示"短三階 Terz" 之意;無符號者爲 " 整音。"）

絃　名	音　名	階　名
第一絃	黃鐘 c	宮 ut
第二絃	太簇 d	商 re
第三絃	姑洗 e	角 mi
第四絃	林鐘 g	徵 sol
第五絃	南呂 a	羽 la
第六絃	清黃 c'	宮 ut
第七絃	清太 d'	商 re

(乙)中呂均

第一絃	黃鐘 c	徵 sol

第二絃	太簇 d	羽 la
第三絃	中呂 f	宮 ut
第四絃	林鐘 g	商 re
第五絃	南呂 a	角 mi
第六絃	清黃 c'	徵 sol
第七絃	清太 d'	羽 la

(丙)無射均

第一絃	黃鐘 c	商 re
第二絃	太簇 d	角 mi
第三絃	中呂 f	徵 sol
第四絃	林鐘 g	羽 la
第五絃	無射 b♭	宮 ut
第六絃	清黃 c'	商 re
第七絃	清太 d'	角 mi

(丁)夾鐘均

第一絃	黃鐘 c	羽 la
第二絃	夾鐘 dis	宮 ut
第三絃	中呂 f	商 re
第四絃	林鐘 g	角 mi

第五絃	無射 b	徵 sol
第六絃	清黃 c'	羽 la
第七絃	清夾 dis'	宮 ut

　　(戊)夷則均

第一絃	黃鐘 c	角 mi
第二絃	夾鐘 dis	徵 sol
第三絃	中呂 f	羽 la
第四絃	夷則 gis	宮 ut
第五絃	無射 f	商 re
第六絃	清黃 c'	角 mi
第七絃	清夾 dis'	徵 sol

　　本來姜夔趙孟頫所列定絃之法，尚有大呂以下七均，總計十二均。但通行之均，似以上述五種爲限。張鶴於其所撰琴學入門之中，亦只列上述五均。

　　由(甲)黃鐘均變爲(乙)中呂均，只須將第三絃升高“半音”即足；變爲(丙)無射均，則須將第三絃第五絃各升高“半音”；變爲(丁)夾鐘均，則須將第二絃第三絃第五絃第七絃各升高“半音；”變爲(戊)夷則均，則須將第二絃第三絃第四絃第五絃第七絃各升高“半音”

所有五均之中,第一絃（黃鐘）及第六絃（清黃,）
皆始終如故,並不升高。但若往下變去,則到了大呂均
之時,第一第六兩絃亦須各升"半音"。到了應鐘均
（如姜夔所列,）或林鐘均（如趙孟頫所列）之時,
第三絃竟須升高"短三階 Terz"（按卽三個"半
音"。）一方面,旣使奏者定絃之時,多感不便;他方面,
絲絃因物理上之關係,每根絲絃皆有一定發音限度,
升降"半音"尚無不可,若升降至三個"半音"之
多,則其所發之音,便不能恰到好處。此所以張鶴於其
著作中所列定絃之法,只有上述五均,似最適當。

　　至於明末朱載堉所列五均定絃之法,則係以第三
絃爲黃鐘。其式如下:

　　(甲)黃鐘均

第一絃	濁林 G	徵 sol
第二絃	濁南 A	羽 la
第三絃	黃鐘 c	宮 ut
第四絃	太簇 d	商 re
第五絃	姑洗 e	角 mi
第六絃	林鐘 g	徵 sol

第七絃　　　　南呂 a　　　　羽 la

(乙)中呂均

第一絃　　　　濁林 G　　　　商 re

第二絃　　　　濁南 A　　　　⎧角 mi

第三絃　　　　黃鐘 c　　　　⎩徵 sol

第四絃　　　　太簇 d　　　　⎧羽 la

第五絃　　　　中呂 f　　　　⎩宮 ut'

第六絃　　　　林鐘 g　　　　商 re

第七絃　　　　南呂 a　　　　角 mi

(丙)無射均

第一絃　　　　濁林 G　　　　⎧羽 la

第二絃　　　　濁無 B　　　　⎩宮 ut

第三絃　　　　黃鐘 c　　　　商 re

第四絃　　　　太簇 d　　　　⎧角 mi

第五絃　　　　中呂 f　　　　⎩徵 sol

第六絃　　　　林鐘 g　　　　⎧羽 la

第七絃　　　　無射 b　　　　⎩宮 ut

(丁)夾鐘均

第一絃　　　　濁林 G　　　　⎧角 mi

第二絃	濁無 B	徵 sol
第三絃	黃鐘 c	羽 la
第四絃	夾鐘 dis	宮 ut
第五絃	中呂 f	商 re
第六絃	林鐘 g	角 mi
第七絃	無射 b	徵 sol

(戊)夷則均

第一絃	濁夷 Gis	宮 ut
第二絃	濁無 B	商 re
第三絃	黃鐘 c	角 mi
第四絃	夾鐘 dis	徵 sol
第五絃	中呂 f	羽 la
第六絃	夷則 gis	宮 ut
第七絃	無射 b	商 re

　　此外清末唐彝銘於其所編天聞閣琴譜集成之中,關於定絃之法,則又與上述各種不同。彼係永遠以第三絃爲宮,而且稱"均"爲"調,"其式如下:(按下列各調,係以唐氏集中所收各譜爲限。若集中只存調名未有樂譜,則不錄。請參閱該集首卷"旋宮本義"

一篇。）

(甲)黃鐘調 一曰宮調

第一絃	濁林 G	徵	sol
第二絃	濁南 A	羽	la
第三絃	黃鐘 c	宮	ut
第四絃	太簇 d	商	re
第五絃	姑洗 e	角	mi
第六絃	林鐘 g	徵	sol
第七絃	南呂 a	羽	la

(乙)太簇調 一曰商調

第一絃	濁南 A	徵	sol
第二絃	濁應 H	羽	la
第三絃	太簇 d	宮	ut
第四絃	姑洗 e	商	re
第五絃	蕤賓 fis	角	mi
第六絃	南呂 a	徵	sol
第七絃	應鐘 h	羽	la

(丙)姑洗調 一曰角調

第一絃	濁應 H	徵	sol

第二絃	大呂 cis	羽 la
第三絃	姑洗 e	宮 ut
第四絃	蕤賓 fis	商 re
第五絃	夷則 gis	角 mi
第六絃	應鐘 h	徵 sol
第七絃	清大 cis'	羽 la

(丁)蕤賓調 一曰變徵調

第一絃	大呂 c s	徵 sol
第二絃	夾鐘 dis	羽 la
第三絃	蕤賓 fis	宮 ut
第四絃	夷則 gis	商 re
第五絃	無射 b	角 mi
第六絃	清大 cis'	徵 sol
第七絃	清夾 dis'	羽 la

(戊)林鐘調 一曰徵調

第一絃	太簇 d	徵 sol
第二絃	姑洗 e	羽 la
第三絃	林鐘 g	宮 ut
第四絃	南呂 a	商 re

第五絃	應鐘 h	角 mi
第六化	清太 d'	徵 sol
第七絃	清姑 e'	羽 la

(己)夷則調 一曰 清徵調

第一絃	夾鐘 dis	徵 sol
第二絃	中呂 f	羽 la
第三絃	夷則 gis	宮 ut
第四絃	無射 b	商 re
第五絃	清黃 c'	角 mi
第六絃	清夾 dis'	sol
第七絃	清中 f'	羽 la

(庚)南呂調 一曰 羽調

第一絃	姑洗 e	徵 sol
第二絃	蕤賓 fis	羽 la
第三絃	南呂 a	宮 ut
第四絃	應鐘 h	商 re
第五絃	清大 cis'	角 mi
第六絃	清姑 e'	徵 sol
第七絃	清蕤 fis'	羽 la

(辛)無射調 一曰清羽調

第一絃	中呂 f	徵 sol
第二絃	林鐘 g	羽 la
第三絃	無射 b	宮 ut
第四絃	清黃 c'	商 re
第五絃	清太 d'	角 mi
第六絃	清中 f'	徵 sol
第七絃	清林 g'	羽 la

　　吾人細閱上列唐氏八調,除(甲)黃鐘調與朱載堉之
(甲)黃鐘均,完全相同外;其餘七調則均與朱載堉或
姜夔等所述者不同,倘照唐氏此種定絃之法,則由(甲)
黃鐘調改爲(辛)無射調,須將第一絃升高"短七階 Se
ptime",換言之,卽是升高十個"半音";若不另自換
絃,實爲物理原則所不許。

　　通常每篇琴譜之首均註有"黃鐘均"等等字樣;
(譬如張鶴之琴學入門。)或"黃鐘調"等等字樣。
(如唐彝銘之天聞閣琴譜集成。)因此,我們便立刻
知道該譜所用定絃之法,係屬於何種。而且我們翻譯
琴學入門諸譜,則須按照張氏定絃之法;翻譯天聞閣

琴譜則須按照唐氏定絃之法，始與本人意旨相適。

除"均"或"調"之外，尚有所謂"音"者，例如"宮音""商音"之類，吾國古時所謂"音"，是卽等於西洋近代所謂"基音"，（英人稱爲 Tonic，德人稱爲 Tonika 法人稱爲 Tonique。）換言之卽是一篇樂譜的"基音"。由此以定該調組織形式，（這個"調"字與上述唐氏所謂"調"者，截然不同，請注意。）或稱爲"陽調"，（中國舊譯爲"長音階"）或稱爲"陰調"。（中國舊譯爲"短音階"。）至於吾國五音調子，共有五種組織形式，其式如下：（表中符號⌒係表示"短三階"之意；無符號者爲"整音"。）

1. 宮音（余稱爲宮調）：　宮　商　　徵　羽　宮
2. 商音（余稱爲商調）：　商　角　徵　羽　宮　商
3. 角音（余稱爲角調）：　角　徵　羽　宮　商　角
4. 徵音（余稱爲徵調）：　徵　羽　宮　商　角　徵
5. 羽音（余稱爲羽調）：　羽　宮　商　角　徵　羽

每個"音"之分別，卽在其"短三階"位置，每次不同之故。無論西洋與中國，每篇樂譜之結尾一音，必須用"基音"。因此，我們若欲確定該篇琴譜，係屬於

何"音",則只看該譜結尾一音,便知結尾一音為宮,則稱為"宮音";為商,則稱為"商音"。

在琴學入門中,就"均"而論,則屬於

中呂均者十篇,

黃鐘均者五篇,

夾鐘均者二篇,

夷則均者二篇,

無射均者一篇。

換言之,定絃之法,以中呂均為最多。就"音"而論,則屬於

宮音者十四篇,

徵音者三篇,

商音者二篇,

（此外莊周夢蝶一篇,原書標為"商角"二字,但就余觀察,似應屬於宮音。）

換言之,調子組織形式,以宮音為最多。該書之中,每篇之首,皆書有"某均某音"字樣,如"中呂均宮音"之類。（但其中亦有一二篇忘將"某音"字樣印入者,須由吾人自己將他補上。）所以我們一望而知,究

覓該篇屬於何均何音。

至於天聞閣琴譜集成,則自第一卷至第十卷係以
"音"為分類標準;自第十一卷至第十六卷,係以"均"
為分類標準。其式如下:

　　宮音(卷一卷二)

　　商音(卷三卷四)

　　角音(卷五卷六)

　　徵音(卷七卷八)

　　羽音(卷九卷十)

　　以上係以"音"為分類標準。

　　黃鐘(卷十一)

　　太簇(卷十二)

　　姑洗(卷十三)

　　蕤賓(卷十四)

　　夷則(卷十五)

　　無射(卷十六)

　　以上係以"均"(唐氏自稱為"調")為分
類標準。

　　每卷之中,包括琴譜數篇以至於十餘篇不等。自卷

一至卷十,每篇之首,間或註有"均"名,如"宮音羽
調""商音徵調"之類。(按唐氏所謂"羽調",即
係"南呂均";所謂"徵調"即係"林鐘均";其說
已見前。不過其中錯處似乎甚多。分明是"徵音商調"
而書上卻是"商音徵調"。此事余曾費數日工夫,逐
篇審查,始將其錯誤證出。)但不書"均"名者,亦復
甚多。自卷十一至卷十六,則又只有"均"名,未將"音"
名附入。唐氏所以如此分類之原因,大約係由於當時
搜集各種琴譜之時,凡篇首書有"某音"者,彼即納
諸該"音"卷中;若只書 "某均"者彼即納諸該
"均"卷中。至於每篇琴譜,究竟應用何"均"何"音"
去彈,彼固未遑一一詳註也。余之所以採用唐氏此書
者,係因此書,收集宏富,(計有四大布套,)可供吾人
探擇。此外,余並採用張氏琴學入門者,因張氏書中曾
有若干篇,註有工尺及板眼以便翻譯時對證,故也。而
且唐張二氏之書,皆係清末同光時代產物,此刻購求,
當不甚難。

(三)徽位

琴之外邊,(奏者坐處,則稱為琴之內邊,)有點十三,

是爲徽位,以作奏者左手按絃之長短標準。其徽位次序,係從岳山算起,(請參閱前列一圖。)換言之,接近岳山者爲第一徽,接近龍齦者爲第十三徽。其式如下:

徽位:	空絃 (散音)	十三	十二	十一	十	九	八	七	六	五	四	三	二	一
等於全絃長度:	1	$\frac{7}{8}$	$\frac{5}{6}$	$\frac{4}{5}$	$\frac{3}{4}$	$\frac{2}{3}$	$\frac{3}{5}$	$\frac{1}{2}$	$\frac{2}{5}$	$\frac{1}{3}$	$\frac{1}{4}$	$\frac{1}{5}$	$\frac{1}{6}$	$\frac{1}{8}$

　琴上雖有徽位十三,但彈奏之時不必時常恰恰按在徽位。換言之,有時須在徽位以下幾分幾釐。(往向龍齦一端而去爲下。)茲將琴譜中習見之徽位符號,一律譯爲亞拉伯數目,有如下列一表。但徽位符號,在各種版本之中,往往寫法彼此相異,茲特用一括弧附註於下。又徽位符號有時只是表示一種大略而已;換言之,每將釐毫數目刪去;譬如“七九”一個符號,等於七徽九分,但依照琴學入門註解却當爲七徽九分二釐五毫。至於余之翻譯,雖係按照琴學入門五音定位一篇註解,但對於釐毫數目,仍將其刪去不載。第一,因爲小數太多,將來寫在五線譜上,頗嫌累贅。第二,因爲實際彈奏之時,該音是否眞確,須憑耳朵去聽,不宜專靠視力;譬如吾國彈奏三絃之人,卽係具有此項聽

音能力,蓋三絃之上,並未設有徽位故也。此外下列表中,尚有數事,略須先爲解釋:(甲)表中只將第一至第五絃之音錄出,而無第六第七兩絃者,因第六第七兩絃之音,係比第一第二兩絃恰恰高一個"音級"Octave,讀者可以類推,故也。(乙)括弧〔　〕內之各音,係指該絃在轉"均"時節應升之音。譬如由黃鐘均轉爲中呂均,則第三絃應由 e 升爲 f 是也。(丙)本表係照琴學入門定絃之法,亦卽姜夔趙孟頫定絃之法,以第一絃爲黃鐘,等於西洋之 c。(其實精確說來應爲"倍律黃鐘";因"正律黃鐘"係等於西洋之 c^1,故也。)(丁)表中 c d es……………等等,係德國通行之音名。余所以採用此項音名而不直用五線譜表示者,係欲少佔篇幅之意。但恐吾國樂界對於德國音名或有不甚熟習之處,茲將另列德國音名與五線譜對照一圖於後,以資參考。(圖中符號〜〜,係表示該兩音,名稱雖異而實際相等。又圖中之音,係以表內所列者爲限。)(戊)表中亞拉伯數目之上,有 ⌒ 符號者,係表示該兩音之音程爲"整音";無符號者爲"半音"。

徽位符號：	譯為：	第一絃：		第二絃：		第三絃：		第四絃：		第五絃：
卅	0	c	d	dis]	e	f	g	gis]	a	b]
上(十三)(上卜)	13.1	d	e	f	fis	g	a	b	h	c¹
𡳝(𡳝卅)	12.2	es	f	fis	g	gis	b	h	c¹	cis¹
十八(十一)	10.8	e	fis	g	gis	a	h	c¹	cis¹	d¹
十	10	f	g	gis	a	b	c¹	cis¹	cis¹	di
九	9	g	a	b	h	c¹	d¹	dis¹	e¹	f¹
八卅(八四)(八三)(八七)	8.5	as	b	h	c¹	cis¹	d¹	e¹	f¹	fis¹
七九(八)(七八)(七上)	7.9	a	h	c¹	cis¹	d¹	e¹	f¹	fis¹	g¹
七七六(七七)	7.6	b	c¹	cis¹	d¹	dis¹	f¹	fis¹	g¹	gis¹
七卅	7.5	h	cis¹	d¹	dis¹	e¹	fis¹	g¹	gis¹	a¹
七(六九)	7	c¹	d¹	dis¹	e¹	f¹	g¹	gis¹	a¹	b¹
六四(六卅)	6.4	d¹	e¹	f¹	fis¹	g¹	a¹	b¹	h¹	c²
六二(六三)	6.2	es¹	f¹	fis¹	g¹	gis¹	b¹	h¹	c²	cis²
五九(六八)(五八)	5.9	e¹	fis¹	g¹	gis¹	a¹	h¹	c²	cis²	d²
五六(五七)(五卅)	5.6	f¹	g¹	gis¹	a¹	b¹	c²	cis²	d²	dis²

五	[5	g^1	a^1	h^1	c^2	d^2	dis^2	e^2	fis^2	
四八	4.8	as^1	b^1	h^1	c^2	cis^2	es^2	e^2	f^2	fis^2
四六(四七)(四廾)	4.6	a^1	h^1	c^2	cis^2	d^2	e^2	f^2	fis^2	g^2
四四 曰(四三)(四四)	4.3	b^1	c^2	cis^2	d^2	dis^2	f^2	fis^2	g^2	gis^2
四	4	c^2	d^2	dis^2	e^2	f^2	g^2	gis^2	a^2	h^2
三廾	3.4	d^2	e^2	f^2	fis^2	g^2	a^2	b^2	h^2	c^3
三三	3.2	es^2	f^2	fis^2	g^2	gis^2	b^2	h^2	c^3	cis^3
二九	2.9	e^2	fis^2	g^2	gis^2	a^2	h^2	c^3	cis^3	d^3
二六(二廾)	2.6	f_2	g^2	[gis^2	a^2	[b^2	c^3	[cis^3	d^3	[dis^3

德國音名與五線譜對照圖

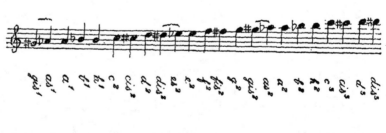

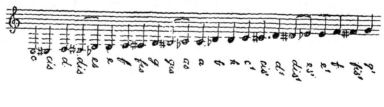

　上列表中，0 係表示散音。(按卽空絃之音。) 13.1
係表示十三徽一分。9 係表示九徽。如此類推下去。據
余所見各譜而論，"二六" 一個符號，似爲左手按絃
最高之處。蓋右手彈絃，通常係在一徽左右，與左手按
絃之處相距，其時只有一徽六分之長，已經甚近。故也。

　至於絃之符號，則用<u>羅馬</u>數目表示，有如下表：

絃之符號：	一	二	三	四	五	六	七
譯爲：	I	II	III	IV	V	VI	VII

　譬如 I_9，乃係表示左手須按在第一絃之第九徽處。
I。則係表示第一絃之散音。如此類推下去。

(四)右手指訣

　翻譯琴譜最感困難之處，殆莫過於節奏一事。譬如
<u>琴學入門</u>解釋 " 背鎖 " 指訣，(請參看下列譜中第
15)。) 有云：同絃上用剔抹挑，連彈三聲，剔抹宜急彈，挑
則稍緩，以合節爲法，云云。究竟急多少緩多少？是否剔
之時間，恰恰等於挑之一半？均未精確明言。此外其他
各種指訣解釋，更往往並緩急二字而無之。至於本文
關於指訣之節奏，或者根據<u>唐彝銘</u><u>張鶴</u>以及其他書
籍之指訣解釋，或者根據琴學入門譜旁所註板眼符

號，或者根據西洋學者關於琴譜之翻譯，然後由余細
心審察以決定其節奏長短，但不敢自謂無訛，尙望國
內學者，隨時加以訂正爲荷。

　奏琴之法，係以左手按絃，右手彈絃。右手向徽彈出
曰出：(按卽向着琴之外邊彈去。)向身彈入曰入。（按
卽向着奏者胸前彈來。）彈處約在一徽左右。（惟下
列指訣第(21)伏，爲例外。）彈指係用大，食，中，名，四指。
（本文譯爲１２３４。）小指則禁而不用。彈出之名：
曰托（大指），曰挑（食指），曰剔（中指），曰摘（名指），本
文則用符號∨以表示之。彈入之名：曰擘（大指），曰抹
（食指），曰勾（中指），曰打（名指），本文則用符號∏以
表示之。是爲右手八種基本彈法。此外尙有輪歷等等
二十餘種右手指法，茲特譯爲五線樂譜，並將其一一
說明如下：（凡右手指法皆寫在五線譜下面。）

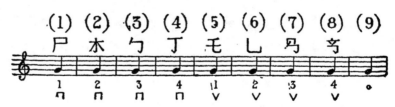

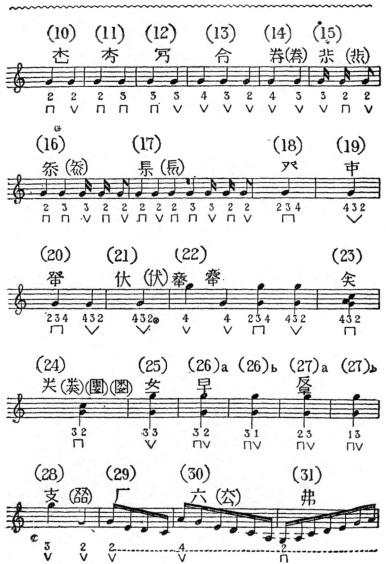

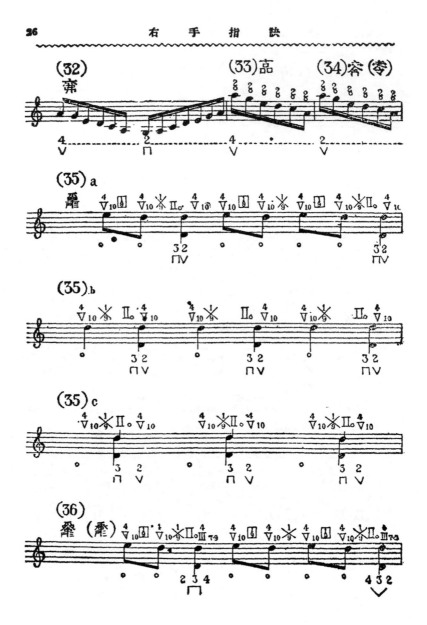

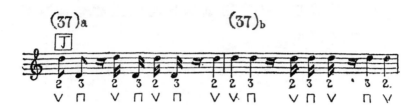

（ 1 ）擘也。用大指甲背彈入。

（ 2 ）抹也。用食指箕斗彈入。

（ 3 ）勾也。用中指箕斗彈入。

（ 4 ）打也。用中指箕斗彈入。

（ 5 ）托也。用大指箕斗彈出。

（ 6 ）挑也。用食指甲背彈出。

（ 7 ）剔也。用中指甲尖彈出。

（ 8 ）摘也。用名指甲尖彈出。

（ 9 ）係表示只用左手按絃或彈絃作聲,不用右手
　　 去彈。

（10）抹挑也。先抹後挑。

（11）抹勾也。先抹後勾。

（12）勾剔也。先勾後剔。

（13）輪也。同絃上摘剔挑,次第彈出,連得三聲。

（14）半輪也。用名中二指摘剔彈出,連得二聲。

（15）背鎖也。同絃上,用剔抹挑,連彈三聲。剔抹宜急彈,挑則稍緩。

（16）短鎖也。同絃上,先抹勾慢彈二聲,加背鎖共得五聲。

（17）長鎖也。同絃上先抹挑抹勾勾彈四聲,加背鎖,共得七聲。

（18）潑也。食中名三指並用,俱令微曲其指之中末二節。使名指尖稍出於中指,中指尖稍出於食指。以作斜勢,一齊同絃彈入;輕輕一撇丿,如字法撇勢;共得一聲。

（19）剌也。亦係食中名三指並用,俱令微曲其指之中節。使食指尖稍出於中指,中指尖稍出於名指。亦作斜勢一齊同絃彈出;重重一捺乁,如字法捺勢;共得一聲。

（20）潑剌也。先潑後剌。（？）

（21）伏也。專在第一二絃四五徽間取之。其法係於乘剌出時,迅速以右手之掌,蓋伏絃上,遏住絃音,而令一二絃齊擊琴面,作一殺聲,須清勁如裂帛為妙。

（22）摘潑刺也。譬如名指先摘第二絃第一絃;然後再將兩絃,一潑一刺;前後共得四聲。

（23）全扶也。用食中名三指,各入一絃,打勾抹並發,共得一聲。惟泛音中用之。（關於泛音一節,請參閱左手指訣第（63）。）

（24）半扶也。與全扶相似。用勾抹各彈一絃,（譬如第一絃及第三絃。）一齊並發,使兩絃同得一聲。亦惟泛音用之,或稱摟圓。

（25）如一也。兩絃一按一散,同時剔出,共得一聲。

（26）撮也。計有兩種:（a）勾挑並下,兩絃齊響,同得一聲。（b）勾托並下,兩絃齊響,亦同得一聲。

（27）反撮也。亦有兩種:（a）若前用勾挑為撮,則現在反撮,須用抹剔。（b）若前用勾托為撮,則現在反撮,須用擘剔。至於反撮取聲之法,係與撮同。

（28）鼓也。兩絃一按一散,剔挑次第彈出,先剔後挑,計得二聲。又名雙彈。

（29）歷也。食指連挑兩絃或數絃,取音輕疾連明。

（30）滾也。名指連摘數絃。

（31）沸也。食指連抹數絃。

（32）滾沸也。先滾後沸。

（33）臨也。與滾相似。惟用之於泛音。

（34）索鈴也。與臨相似。亦係用之於泛音。惟此次係以食指連挑數絃。

（35）搯撮三聲也。計有三種：（a）左名指按絃用左大指先罨,（請參閱下列第（61）罨法。）後搯,（請參閱下列第（59）搯法。）計得二聲。再用右手一撮,（參閱上列第（26）撮法。）又得一聲。然後再用左大指先罨後搯者兩次,計得四聲。最後更用右手一撮,又得一聲。前後總計八聲。（b）先用左大指一搯,後用右手一撮,計得二聲。如是者三次,共得六聲。（c）搯撮同時並用,計得一聲。如是者三次,共得三聲。（凡五線譜上面之符號,皆係左手指法。譬如 $\frac{4}{V_{10}}$ 一個符號,係表示左手第四指,按在第五絃第十徽之意。又本例爲寫譜便利起見,係以第二絃爲 d',第五絃爲 a¹。）

（36）搯潑剌三聲也。與上述（35）之（a）例相同。惟此次不用撮,而用潑與剌耳。

（37）打圓也。計有二種：（a）一挑一勾,各彈一絃,先

得二聲。少緩，復急作二次，又得四聲。再慢挑一聲。
共成七聲。但在實際上，最初之“一挑一勾，”與
最後之“慢挑一聲”，均已於譜中明白寫出；故
“打圓”符號，只是關於中間之“急作四聲”
而已。(b)最初，一挑一勾。少緩，復急作三聲。最後，
一勾一挑，共成七聲。但在實際上，最初與最後之
一挑，均已於譜中明白寫出；故“打圓”符號，只
是關於中間之“五聲”而已。

(五)左手指訣

凡左手指訣，均寫在五線譜上面；右手指訣，均寫在
五線譜下面；已如上文所述。羅馬數目為絃，立於其旁
之亞拉伯數目為徽位符號，（○則等於散音。）立於
其頂之亞拉伯數目為指頭符號，（亦只用大食，中，名，
四指，本文以１２３４代之。）亦已如上文所述。但左
手指訣，遠較右手指訣為多，各書解釋亦最不一致，節
奏方面亦最難決斷，茲僅將余力所能解決者，錄之於
後。其有待於國內學者之糾正，勢當遠較右手指訣為
多。尚望世之君子，不我遐棄，時時加以補正為荷。

左手指訣可分為三類：(甲)左手主要指法。(乙)左

手裝飾指法。(丙)左手說明指法。茲請先行一一解釋
如下：

(甲)左手主要指法計有二十七種,爲產"音"最
要之指法。(惟其中"虛按"一法,乃係止"音",
而非產"音",是爲例外。)在琴學入門中,多註
有工尺於其旁。換言之,爲構成調子之主要原素,
有如房子之地基樑柱然。所以稱爲主要指法。

(乙)左手裝飾指法,計有三十四種。(按"裝飾"
二字,法文稱爲 Agréments, 德文稱爲 Manieren,
英文稱爲 Graces。)其作用只在裝飾點綴,有如房中
之陳設然。在琴學入門中,此種指法,多未註有工
尺於其旁。我們翻譯時,宜將此項指法,或者只用
一種符號表示;(如吟猱二法之用西文字母 v
以表示之。)或將該項音符寫小一點;(如綽注
之類)或將該項音符之音值縮寫爲十六分音
符,三十二分音符,六十四分音符等等。(此處須
以"正音符"之音值大小爲轉移。譬如"正音
符"之音值爲四分音符,則下列(94)換法,當譯
爲四個十六分音符。如"正音符"之音值爲八

分音符,則該換法應譯爲四個三十二分音符。)

總而言之,此項"裝飾音,"只算調子中之附屬品,只能依賴"正音符"爲活者也。所以稱爲裝飾指法。

(丙)左手說明指法,計有七種,其重要更次於裝飾指法一等。蓋此項說明指法,僅在促使奏者注意而已。譬如(102)應合一法,其意係表示"先上後挑,而且兩音同聲,"而已。但在譜上,關於"應上幾許,應挑何絃,"早已明白寫出;雖無"應合"字樣在旁,亦復不甚要緊。今之所以註於其旁者,不過令奏者特別注意而已。所以余稱之爲說明指法,言其向奏者,加以說明解釋之意。

甲 左手主要指法

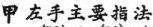

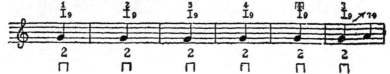

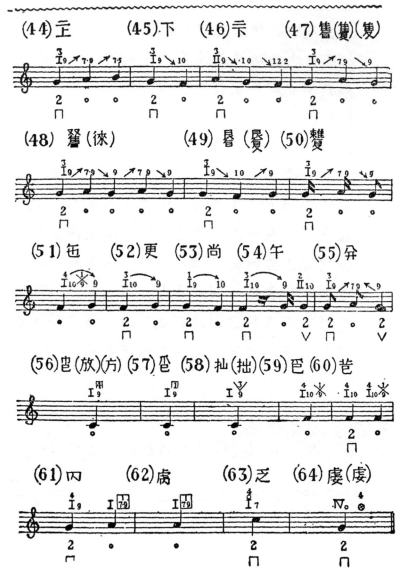

乙、左手裝飾指法

(65) テ(テ)(66) 号 (67) 罘(少)(少) (68) 筥 (69) 琴 (70) 薵

(71) 兮(竺)(72) 幻 (73) 字(74) 薵(筭)(75) 方 (半)(76) 汀

(77) 才 (78) 号 (79) 罘 (80) 筭 (81) 薵(82) 薵(筝)(83) 才

(84) 汈 (85) 迌(迀)(86) 涍 (87) 傠 (88) 予 (88)

(89) 莩 (罜)(90) 立(91) 虔(91) (91) (91)

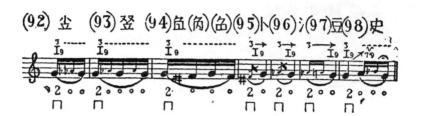

(丙)左手說明指法

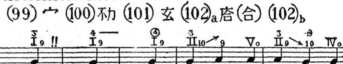

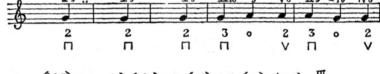

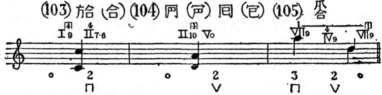

(甲)左手主要指法

(38)大指也。有兩種按法：(a)假如奏者所按，係在絃之上半節，(按卽由岳山至該絃之中點，)則當用指甲之右側，半肉半甲處。(b)假如奏者所按，係在絃之下半節，(按卽由龍齦至該絃之中點，)則當用大指末節右側挺骨處之純肉按之。

（39）食指也。用箕斗處按之。

（40）中指也。用箕斗處按之。

（41）名指也。用箕斗處按之。

（42）跪指也。名指曲其中節，跪其末節；或用甲背按之，或用末節硬骨橫紋處按之。

（43）上也。於按彈後，左指由本位走上一位得聲。（凡向岳山而行謂之上，向龍齦而行謂之下，）同時右手並不再彈。

（44）二上也。於按彈後，連上兩次。

（45）下也。於按彈後，左指由本位走下一位得聲。同時右手並不再彈。

（46）二下也。於按彈後，連下兩次。

（47）進復也。於按彈後，即由本位走上一位得聲，曰進，仍下歸本位得聲，曰復。同時右手並不再彈。

（48）雙進復也。進　兩次，與下列（87）之往來吟相似，惟此處不用吟而且緩奏耳。

（49）退復也。於按彈後，即由本位走下一位得聲，曰退，仍上歸本位得聲，曰復。同時右手並不再彈。

（50）懶進復也。與上列（47）進復相似，惟此處宜特

別迅速,式如拉上墜下之意;彷彿懶於進復,草率
了事一樣。

(51)拖也。乘掐出音之際,(參閱下列(59)掐起,)
左手名指卽帶其音拖上一位,其聲如蟬鳴過枝
然。

(52)硬也。與上述(51)拖相似,惟此次不用左手掐
起,而用右手彈絃而已。又"硬"與"上"(參
閱(43))不同,蓋"硬"係得音卽上,逕行直捷,
較"上"爲快,故也

(53)淌也。亦與上述(51)拖相似,惟此次係按彈後
用左手大指緩緩拖下一位,有如淌下,是也。

(54)濟也。按彈後,候音少息,直上一位得聲;隨卽按
彈他絃,取其停後兩音捷連之意。然非候音少息,
不能用。

(55)分開也。同絃兩彈,先於按位彈得一聲;然後用
該指走"上"一位,再得一聲;最後,復退歸本位,
又彈一聲。總計三聲。因其前後分彈兩次,中間走
"上"一次,故曰分開。

(56)帶起也。名指於按位,將絃帶起,(按卽名指將

絃粘起之後,隨將該指離開,)得一散音。

（57）爪起也。大指於按位,將絃帶起,得一散音.

（58）推出也。中指於按位,將絃向外一推得一散音

（59）搯起也。左手名指按位,左手大指於按處之上,
用甲爪絃得聲,以代右手彈絃,曰搯起。譬如左手
名指按在第一絃第十徽;左手大指在該絃第九
徽之處,將絃用甲一掀,以代右手彈絃。

（60）對起也。與上述（59）搯起相同,惟前人以先有
按彈聲,而後用左大指搯起者,曰對起。以初無按
彈聲,而卽用左大指搯起者曰搯起。

（61）罨也。大中名三指,俱可用罨。其法係以左指按
絃（卽將絃一磕之意,）得聲不用右手彈絃。譬
如以大指在該絃七徽九分之處一磕,所得之音
與左按七徽九分而右手彈絃者相等。

（62）虛罨也。該絃先經按彈而後用罨者,曰罨。未經
按彈而卽用罨者,曰虛罨。

（63）泛音也。左指輕輕浮點絃上,正對徽中;同時右
手將絃一彈;（左右兩指,須按彈並發;）隨將左
指取開,有如蜻蜓點水,一著卽起。由此所得之音,

其在<u>中國</u>則稱爲"泛音,"其在西洋則稱爲Fl-
ageolett。在西洋提琴譜上,於手指符號（譬如4）
之外,又有〇者,卽係表示"泛音"之意。

（64）虛按也。先彈空絃得聲之後,乘聲未歇,用指浮
點絃上,以遏其餘響。亦似泛音然。須對徽位取之,
乃得。但泛音乘彈時浮點絃上,一點便起。虛按則
係在旣彈空絃之後,輕遏其聲便起。

（乙）左手裝飾指法

（65）吟也。吟者指於按彈得聲之徽位上,左右往來
分餘,動盪有聲。約四五轉,仍卽收歸本位。與西洋
之Vibarato相似。本文用小寫之ｖ字母,以表示之。

（66）長吟也。久吟之意。

（67）略吟也。短吟之意。

（68）急吟也。緊而迫促。

（69）緩吟也。慢而緩和。

（70）緩急吟也。同絃兩彈,俱要用吟。而且先緩後急,
未有先急而後緩者也。

（71）雙吟也。同絃兩彈,俱要用吟。但彼此速度須相
等。與緩急吟不同。

（72）細吟也。吟之聲細微也。

（73）定吟也。於按彈得聲之徽位，以指中筋骨微微運動，不離按位。換言之，卽係以指釘琴面，取其機活有聲。

（74）落指吟也。當手指剛剛按落絃上之際，立卽用吟。與（65）至（73）之吟不同。因彼等皆係按彈以後，始用吟也。

（75）綽吟也。先綽後吟。（參閱下列第（95）綽。）按唐張二氏皆言隨綽隨吟，其意似欠明瞭。（一面綽一面吟之意？）

（76）注吟也。先注後吟。（參閱下列第（96）注。）唐張二氏亦言隨注隨吟。（一面注一面吟之意？）

（77）猱也。猱者指於按彈得聲之徽位左右往來動盪，約過按位二三分，取音較吟爲大。本文以大寫之 V 字母，以表示之。

（78）長猱也。久猱之意。

（79）略猱也。短猱之意。

（80）急猱也。緊而疾速。

（81）緩猱也。大而寬和。

（82）落指猱也。與上述（74）落指吟之意義相似。

（83）綽猱也。與上述（75）綽吟相似。

（84）注猱也。與上述（76）注吟相似。

（85）游吟也。指乘綽上，（參閱下列（95）綽，）就退下少許復綽上，又退下少許；以得二聲爲率。切不可因退少許而另出一聲。亦曰蕩吟。

（36）蕩猱也。與上述（85）游吟相似。

（87）往來吟也。譬如按彈九徽得聲隨上七徽九分吟；復下九徽得聲，又上七徽九分吟；再下九徽得聲。是也。與上列（48）雙進復相同，不過此處有吟而且速奏耳。

（88）飛吟也。計有兩種：（a）一上二下。譬如按在九徽，隨上七徽九分，復下九徽，再下十徽，是也。（b）二上二下。譬如按在九徽，隨上七徽九分，再上七徽，然後復下七徽九分，再下九徽，是也。

（89）撞猱也。猱者於按位上下取音，是也。撞猱則專於按處向上取音，如撞勢然，而且先大後小。（參閱第（90）撞。）法在避却按位之下。出音爲得耳。

（90）撞也。按處已彈得聲，用指急向上少許，速歸按

位,再得一聲,曰撞。其速如電,蓋速則一聲,遲則似
進復,而成兩聲也。(參閱上列第(47)進復,)

(91)虛撞也。計有四種:(a)於按彈後,上一位再撞,
(參閱上列(43)上。) (b)於按彈後,下一位再
撞。(參閱上列(45)下。) (c)於按彈後,進復再
撞。(參閱上列(47)進復。) (d)於按彈後,退復
再撞。(參閱上列(49)退復。) 皆按彈之後,於上
下取音,而後撞也。故名虛撞。

(92)小撞也。撞之最小者。四五徽處用之最多。

(93)雙撞也。連撞二次也。

(94)喚也。乘下音而上,又接上音而疾下。譬如按彈
九徽,隨卽退下少許;復乘此下音,速上九徽;然再
疾下少許。(?)取其聲如電速分明爲妙。但𢀛字
符號,有時只是表示 " 換 " 指按位之意,則與本
條所謂 " 喚 " 者又復不同。

(95)綽也。由徽位下方少許,斜勢按上至該位,乘此
彈得聲曰綽。

(96)注也。由徽位上方少許,斜勢按下至該位,乘此
彈得聲曰注。

（97）逗也。從本位上方幾分,再綽上少許,然後注下本位。譬如本位為九徽,則該指應從八徽五分之處起,綽上至八徽之處,然後注下九徽。（？）"逗"與"撞,"貌似而實異;蓋"撞"在已彈後而為之,"逗"則乘將彈時而為之,故也。"逗"與"注"亦復不同,蓋"注"初不必先行綽上少許,故也。

（98）使也。右手彈絃,左手用逗,曰逗。右手不彈,左手用逗,曰使。譬如按彈九徽後,左指即上一位吟;將完時,向上一撞,即下本位。為其用力使指,故曰使。與（91）之虛撞不同。蓋一則（91）無吟而此處有吟。二則（91）係從七徽九分向上一撞,復回七徽九分;而此處則係從七徽九分向上一撞,一直注下九徽,故也。

（丙）左手說明指法

（99）按也。用指在位中,平正按絃。

（100）不動也。左指留在按處不動。

（101）蓄也。取含蓄意。將該指（譬如左手名指）略一退動,以活其機,不使其音太露,故曰蓄。

（102）應合也。計有二種:（a）按彈後,即用左手該指

走 " 上 " 某位得聲,隨用右手另彈某絃散音,與
之相應。譬如左手中指或名指按在第二絃第十
徽,及右手旣彈之後,左手該指卽走 " 上 " 九徽
得聲,隨用右手再彈第五絃散音,與之相應。(b)
相上述之 (a) 相似,不過此次係用左手該指走
" 下 " 某位,再彈某絃,與之相應而已。

(103)放合也。左手之指於按位將該絃帶起,並卽立
刻離開該絃,於是得一散音,是爲放聲。當該指離
開該絃之際,迅速按住他絃某徽,同時又用右手
彈之,與前放聲並響如一,故曰放合。譬如左手名
指本係按在第一絃第九徽,現在該指放絃得聲;
更乘放時該指卽按第二絃之七徽六分,並用右
手彈之,與前此放聲並響。

(104)同聲也。兩絃用各不同,(譬如一用左手名指
帶起,一用右手彈之,)而使其聲齊出並響如一。
亦曰同起;兩絃同起而得一聲,與同聲似。(?)

(105)爪合也。左手大指按在某絃,右手從而彈之得
音以後,卽令該大指仍留該處;等候左手名指與
右手某指按彈次絃之際,同時尚留該處之大指,

逐將該絃爪起,與次絃之音相合。譬如左大指按
在第七絃第九徽,已經右手彈過,現在等候左手
名指按第四絃第九徽以及右手從而彈之之際,
於是尚留在第七絃第九徽處之大指,逐爪起第
七絃,與之相合。

(六)附用符號

(106) 彐　(107) 爰　(呈)　　(108) 巠　(灬)

(109) 甶　(110) 篁甬　(111) 笝甬　(112) 雨

(113) 肁　(114) 省　(115) 奮　(116) 敻　(夅)

(117) 尾鬊　(118) 收　(119) 巳　(120) 巴

(121) 正　(122) 叕　(123) 車　(124) 屯

(125) 欠　(126) 大　(127) 小　(128) 虍　(庀)

(129) 昷　(130) 盒　(131) 奮　(132) 弓

(133) 山　(134) 易咅　(135) 云　(136) 九

(137) 骨　(138) 又

(106)急彈也。西文為 Vivace。

(107)緩彈也。西文為 Lento。

(108)輕彈也。西文為 piano。簡寫為 p。

(109)重彈也。西文為 forte。簡寫為 f。

(110)從頭再作也。自此段首起,再作一遍;前後共計
二遍。(da capo)

(111)從乚再作也。從譜旁有乚形符號之處起,再作
一遍;前後共計二遍。(dal segno 𝄋)

(112)再作也。照譜上文再作一遍;前後共計二遍。

(113)二作也。照譜上文,再作二遍;前後共計三遍。

(114)少息也。稍息也。(譯爲全休止符)

(115)大息也。稍久息也。

(116)曲終也。

(117)尾聲,西文爲Corda。

(118)收束也。如慢收之類。

(119)起也,如泛起,慢起之類。

(120)泛起也。從此處起,皆用泛音。

(121)泛止也。至此處止,不再用泛音。

(122)如一段二段之類。每篇之中,少者數段,多者十
餘段,不等。

(123)連也。數音,連結無間也。譜旁用直線者,亦連也。
西文爲legato。

(124)頓也。與連相反;各音之間,宜稍稍頓斷。

(125)次也。假如次吟二字,與上述第(10)抹挑,共在
一處,則其意,若曰:"挑後須吟。"蓋抹爲首,挑爲
次,故也。

(126)假如大字與第(55)分開符號相合,（如大分
開,）則其意若曰:宜"上"至一個"短三階",
非如普通之只"上"至一個"整音"也。

(127)譬如"小分開"係表示只"上"一個"整
音"之意。

(128)盧也。假如此字與"上"字相合,亦係"上"
至一個"短三階"之意。

(129)慢也。如慢起慢收之類。

(130)入慢也。慢彈也。西文爲ritenendo。

(131)大慢也。更較入慢爲慢。

(132)彈也。

(133)徹也。

(134)踢岩也。踢岩而彈也。前後句中,宜緊慢不勻以
彈之。

(135)至也。如二至六之類。卽係表示從二絃至六絃
之意;於歷沸等指訣用之。

(136)就也。宜就上面同一徽位按之。

(137)此字似為滑字之省文。若與“上”字相聯，似當為滑行而上之意。(？)

(138)如又下七之類，猶言再“下”至第七徽也。

此外天聞閣琴譜集成中尚有一個“叶”字。據其解釋，則謂：“如抹七絃一聲，隨用甲韡七絃，後挑出，是也。”似與右手指訣之(10)抹挑一法相同。但余對於此字尚未完全了解其意，俟諸後日再考。

以上所列左右兩手指訣，以及附用符號，皆係以琴學入門及天聞閣琴譜集成兩書為根據。而且此項指法符號皆係琴譜中之最習見者。此外尚有蓼懷堂指法，流水操指法，等等特別符號；只因本文篇幅有限，實未遑一一盡舉；但讀者果能將本文所述者，完全了解，則其他指法，均可迎及而解也。

(七)翻譯之例

在琴學入門中，計有琴譜七篇，於“工尺”之外，尚註有“板眼”於其旁。但因板與眼未嘗分別註明之故，於是關於“拍線”一層，極不易定。(按崑曲之中，則係板與眼分別註明，因而“拍線”地位，亦極易於

確定。）本篇琴譜,係錄自<u>平沙落雁</u>之第一段。該篇係
屬於"<u>中呂均宮音</u>。"換言之,卽是琴上定絃之法,應
爲 c d f g a c¹ d¹; 關子結尾一音,應爲 f. 其中"拍線"
係由余依照調子結構所定。凡主要之音,有結束力之
音,皆緊列"拍線"之後。因此,"拍子"種類,不能不
時常變換。譬如開始數拍爲 $\frac{4}{4}$ 拍子,隨卽改爲 $\frac{3}{4}$ 拍子
之類。但此種換拍之擧,在西洋音樂中,亦復常有之事。
本來畫定"拍線"一事素稱難題,在西洋大音樂家
中,亦常有自將本人作品之"拍線"畫錯者。"拍線"
一事,極與"輕重律"（<u>法</u>文稱爲 métrique,<u>德</u>文稱爲
metrik, <u>英</u>文稱爲 metre,）有關,讀者可以參閱拙著"
<u>中國</u>詩詞曲之輕重律"一書,便可略知大概。（<u>上海
中華書局</u>出版。）又<u>中華圖書館</u>出版之<u>琴學入門</u>,錯
字甚多。譬如<u>平沙落雁</u>第一段中,大指之"大"字,多
誤印爲"六"字;又兩次撮法之下,均將"二"字脫
落;而且在第二次撮法之旁,似乎少畫一板;此外"上
七六"三字,更誤印爲"上六七"三字;現在均一一
將其訂正,譯爲五線譜如下。此項譯譜當然係爲七絃
琴而設;但不能彈七絃琴者,亦可按照音節,在提琴,鋼

琴,胡琴,琵琶,簫,笛之上奏之。不過上述各種樂器之中,
有時諸音不備,(譬如提琴之上,即無 d f 兩個低音。)
奏者須將本譜升高（或降低）一個音級,方可。

　　至於琴譜寫法,計分正文副文兩種。如下列譜中開
端之第二,第三,第四,第五,各字,皆係正文,宜大寫。其餘
泛起,泛止,少息,退復,緩揉,上六二吟,等等,爲副文宜小
寫。

　　每個正文,係由四種成分所組成:(甲)絃名,如一,二,
三,四,之類,則寫在該文之下部或中部。(乙)右手指法,
如挑勾之類,則寫在該文之下部或中部。(丙)徽位,如
九,十,之類,則寫在該文之上部右角或上部中間。(丁)
左手指法,如大,食,中,名,之類,則寫在該文之上部左角
或上部中間。

　　倘只有絃名,而未嘗寫明徽位及左右兩手指法,則
宜採用前面正文之徽位及左右兩手指法。譬如下列
譜中開端之第七第八兩個正文只有"四""五"兩
個絃名,而無其他符號;則奏者宜仍依前面正文,應用
左手食指,按着七徽,而以右手中指勾之。惟此處所宜
注意者,務須應用前面正文之徽位,切不可應用前面

中呂均宮音

平沙落雁

一段

平沙落雁　中呂均　宮音

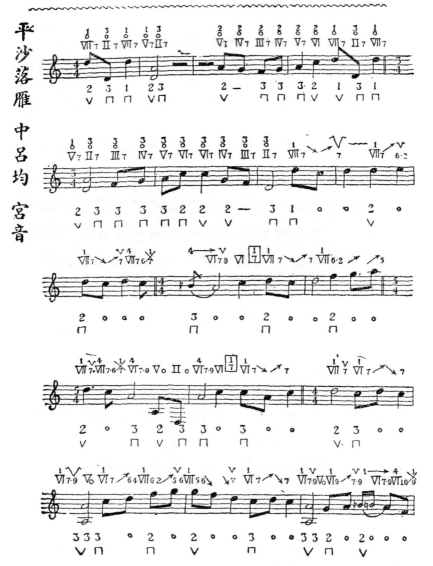

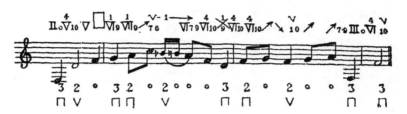

副文之徽位。如作者之意,擬用前面副文之徽位,則必須書一「就」字於其上,以聲明之。譬如上列譜中副文"上五六吟"之下,有"就七挑"一個正文。其意若曰:"右手食指挑第七絃,而仍舊以左手大指按第五徽六分",是也。若無"就"字,則吾人便須按第六徽二分矣。

（八）　琴書舉要

友人袁同禮君於其所作" 中國音樂書舉要 "文中，（見前國樂改進社所刊行之音樂雜誌第一卷第二號。）曾將琴書目錄，開列一百餘種，極有價值。茲再將余所知者十有餘種，補入其中，彙錄如下，以備國內學者參考。

琴清英一卷（漢揚雄撰）；

琴操二卷（漢蔡邕撰）；

雅琴名錄一卷（宋諭莊撰）；

琴歷一卷（玉函山房本）；

碣石調幽蘭一卷（梁丘公明撰）；

琴書一卷（唐趙惟暕撰）；

琴苑要錄（鐵琴銅劍樓藏書抄本）；

琴曲歌辭四卷（宋郭茂倩撰）；

琴史六卷（宋朱長文撰）；

雜書琴事一卷（宋蘇軾撰）；

琴聲經緯一卷（宋陳暘撰）；

琴統一卷，外篇一卷（宋徐理撰）；

雜書琴事？（宋，何遠撰）；

琴曲譜錄一卷（宋僧月居撰）；

古琴疏（草元雜組本）；

琴譜全集（元 黑口刊本）；

琴原（元 趙孟頫撰）；

琴言十則一卷（元 吳澄撰）；

古琴疏一卷（明 虞汝明撰）；

琴箋圖說一卷（明 陶宗儀撰）；

冷仙琴聲十六法（明 冷謙撰）；

琴玩啓蒙一卷（明 朱權撰）；

神奇秘譜二卷（明 朱權撰）；

五聲琴譜（明 懶仙撰）；

琴瑟譜三卷（明 汪浩然撰）；

琴譜正傳六卷（明 黃獻撰）；

梧岡琴譜二卷（明 黃獻撰）；

步虞堂琴譜九卷（明 顧悗江撰）；

正文對音捷要眞傳琴譜六卷（明 楊表正撰）；

西峰重訂琴譜十卷（明 楊表正撰）；

文會堂琴譜六卷（明 胡文煥撰）；

琴譜（明 李之藻撰）；

太古遺音（明 楊掄撰）；

伯牙心法一卷（明 楊掄撰）；

青蓮舫琴雅四卷（明 林有麟撰）；

三教同聲一卷（明 張新撰）；

琴經十四卷（明 張大命沈音等校）；

太古正音四卷（明 張大命撰）；

琴譜四卷，讀一卷（明 張大命吳彥錫等校）；

理性元雅六卷（明 張廷玉撰）；

松絃館琴譜二卷（明 嚴徵撰）；

思齊堂琴譜（明 崇昭王妃鍾氏撰）；

古琴論（明 舒敏撰）；

操縵古樂譜（明 朱載堉撰）；

琴箋（明 屠隆撰）；

琴錄（明 項元汴撰）；

琴譜指法省文（明 孫廷銓撰）；

徵言秘旨訂（清 尹爾韜撰）；

琴譜合璧十八卷（清 和素取楊掄太古遺音重爲繙譯）；

操縵錄十卷（清 胡世安撰）；

琴學心聲一卷，諧譜二卷，聽琴詩一卷（清 莊臻鳳撰
）；

琴聲十六法一卷（清 莊臻鳳撰）；

琴苑心傳全編二十卷（清 孔興誘輯）；

琴旨二卷（清 王坦撰）；

大還閣琴譜六卷（清 徐谼撰）；

溪山琴況一卷（清 徐谼撰）；

萬峰閣琴譜指法一卷（清 徐谼撰）；

誠一堂琴譜六卷（清 程允基撰）；

琴談二卷（清 程允基撰）；

松風閣琴譜二卷（清 程雄撰）；

抒懷操一卷（清 程雄撰）；

琴字八則一卷（清 程雄撰）；

德音堂琴譜十卷（清 郭谼齋撰）；

自遠軒琴譜析微六卷，指法二卷（清 魯鼎撰）；

蓼懷堂琴譜一卷（清 雲志高撰）；

證鑒堂琴譜指法二卷（清 徐常遇撰）；

琴學正聲六卷（清 沈琯撰）；

五知齋琴譜八卷（清 徐俊周魯封同撰）；

臥雲樓指法二卷（清 馬兆辰撰）；

臥雲樓琴譜八卷（清 馬兆辰撰）；

立雪齋琴譜二卷（清 汪紱撰）；

治學齋琴學鍊要五卷（清 王善撰）；

春草堂琴譜六卷（清 曹尚絅蘇璟撰）；

琴徵圖琴五調圖（清 江永撰）；

琴學二卷（清 曹廷棟撰）；

自娛譜（清 陳曉撰）；

琴學纂要（清 何夜瑤撰）；

潁陽琴譜四卷（清 李郊撰）；

研露樓琴譜四卷（清 崔應階撰）；

琴律（清 錢塘撰）；

自遠堂琴譜十二卷（清 吳灯撰）；

琴音記原本二卷，續一卷（清 程瑤田撰）；

琴音律數同源記（清 程瑤田撰）；

琴譜諧聲六卷（清 周顯撰）；

琴學瑣言（清 朱棠撰）

峰抱樓琴譜（清 沈浩撰）；

山居吟四卷（柏林圖書館藏）；

神化引四卷（同上）；

塞上鴻七卷（同上）；

秋塞吟五卷（同上）；

釋談章七卷（同上）；

良宵引二卷（同上）；

流水琴譜十二卷（楚齋撰）；

高山流水二曲一卷（柏林圖書館藏）；

二香琴譜十卷（清 蔣文勳撰）；

風雅十二詩琴譜（清 邱之稑撰）；

律話三卷（清 戴長庚撰）；

蘭雪齋琴譜六卷（胡文翰撰）；

弦歌古樂譜（清 任兆麟撰）；

琴旨補正一卷（清 孫長源撰）；

槐蔭書屋琴譜一卷（清 王蕃撰）；

與古齋琴譜四卷（清 祝鳳喈撰）；

絃徽宣秘原音第四種（繆闔撰）；

琴學入門三卷（清 張鶴撰）；

琴瑟合譜二卷（清 慶瑞撰）；

天聞閣琴譜集成十六卷（清 唐彝銘撰）光緒二年成都葉
氏刊本。（柏林圖書館藏一八七二年刊本。

操縵易知一卷（清 沈道寬撰）光緒三年（一八七七年）

刊本。

蕉庵琴譜四卷（清秦銘潮撰）光緒三年刊本。（柏林圖
書館藏一八七七年刊本。

希韶閣琴譜五卷（清黃曉珊撰）光緒四年（一八七八年
）湖南刊本。

琴絃徽分琴絃對轉調？（清戴煦撰）音分古義本。

琴旨申邱一卷（清劉人熙撰）律音彙考附刊本。

琴譜七種（北京圖書館藏）舊刊本。

枯木禪琴譜八卷（清釋空虛撰？）光緒十九年刊本。（
柏林圖書館藏一八八二年刊本。）

山門新語二卷（清周贇撰）光緒癸巳（一八九三年）刊
本。（亦名琴律切音。）

琴學初律十卷（陳世驥撰）；

琴律一得二卷（清劉沃森撰）；

琴律細草一卷（清鄒安鬯撰）；

妙吉羊室琴譜二卷（北京圖書館藏）；

以六五之齋琴學秘譜六卷（清孫寶撰）；

包含：琴學叢書三十二卷（楊宗稷輯。）

　　琴操二卷，

幽蘭卷子一卷，

古琴考一卷，

琴話四卷，

琴譜三卷，

琴學隨筆二卷，

琴餘漫錄二卷，

琴鏡九卷，

琴鏡補三卷，

琴瑟合譜三卷，

琴學問答一卷，

藏琴錄一卷　；

琴書存目六卷，附琴書別錄二卷（周慶雲輯）；

琴史補二卷，續二卷（周慶雲輯）；

廣陵散譜（民國十六年桐鄉馮水重刊本）

斲桐集二卷（王露）；

華秋蘋琴譜（千頃堂本）；

學琴淺說（張友鶴撰）；

中華藝術叢書
翻譯琴譜之研究

作　　者／王光祈　編
主　　編／劉郁君
美術編輯／鍾　玟

出 版 者／中華書局
發 行 人／張敏君
副總經理／陳又齊
行銷經理／王新君　林文鶯
地　　址／11494 臺北市內湖區舊宗路二段181巷8號5樓
客服專線／02-8797-8396　　傳　真／02-8797-8909
網　　址／www.chunghwabook.com.tw
匯款帳號／兆豐國際商業銀行　東內湖分行
　　　　　067-09-036932　中華書局股份有限公司

法律顧問／安侯法律事務所
製版印刷／維中科技有限公司　海瑞印刷品有限公司
出版日期／2017年3月臺三版
版本備註／據1979年8月臺二版復刻重製
定　　價／NTD 220

國家圖書館出版品預行編目（CIP）資料

翻譯琴譜之研究／王光祈著. — 臺三版. — 臺
北市：中華書局，2017.03
　　面；公分. —（中華藝術叢書）
　ISBN 978-986-94040-5-1(平裝)

　1.琴

919.31　　　　　　　　　　　　105022424